Stitched and Beautiful/ Beauté en Courtepointe

A journey of self-discovery and self-acceptance./
Un voyage à la découverte et l'acceptation de soi.

Micheline Montgomery

Edited and designed by Kaja Montgomery
French Translation by Rosalie Thénor-Louis

Copyright © 2017 Micheline Montgomery
All rights reserved.
ISBN-13: 978-1545489185
ISBN-10: 1545489181

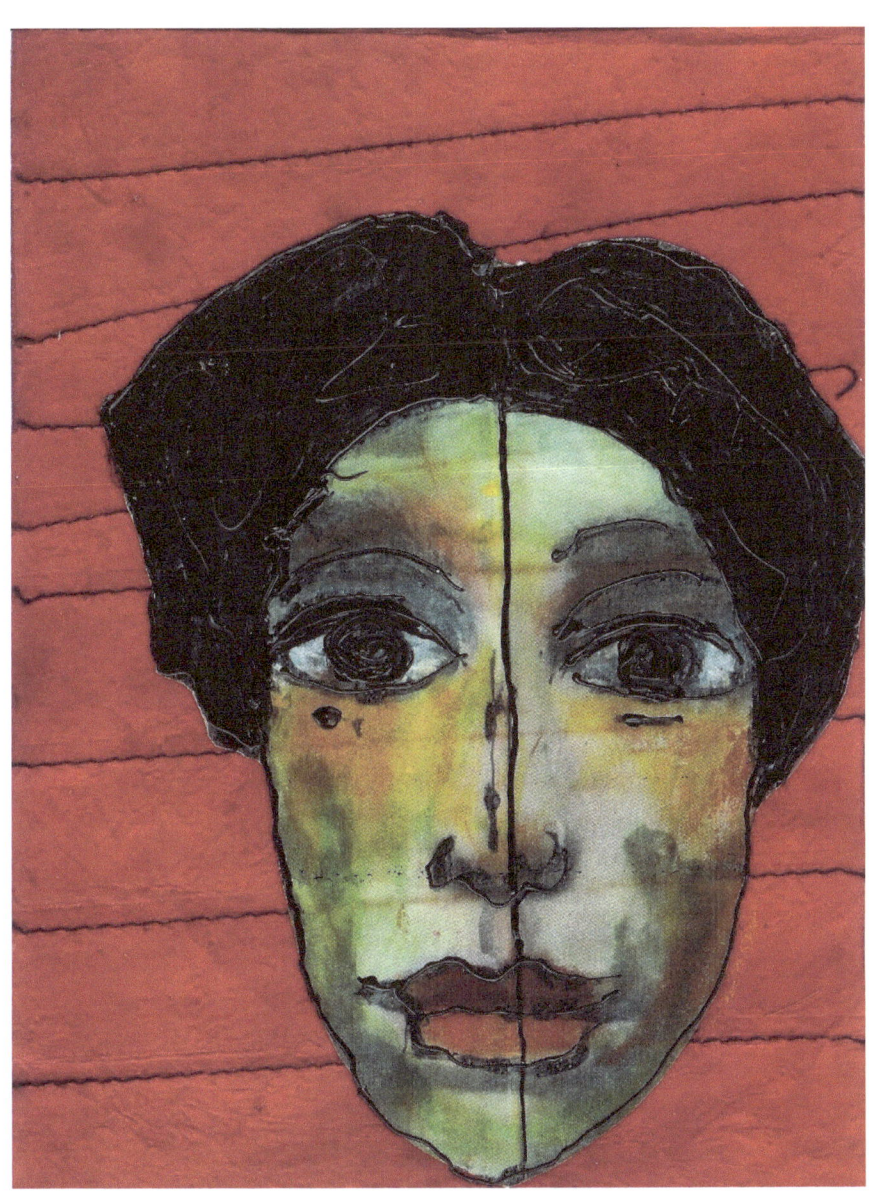

Introduction

This artist book began one day when I came across the image of a woman's face for a make-up ad. It was artistically and boldly done and drew my attention. I cut out the image and reflected on it. For days I thought about women's aesthetic anxiety regarding the meaning of beauty. Are we that concerned about our outside look that we want to change the original mold?

Then I went to my journal: drawing, painting faces, cutting them up, gluing, tearing, photocopying, and taking sections. I used these pieces to create a new face, giving it a different personality. I played with all these ideas using some handmade paper I had been given.

As the book started to evolve, I began to call it Stitched and Beautiful. As we experience life we make attempts to better ourselves, inwardly, as well as outwardly through various

means. Make-up, spa treatments, massage, yoga, travel to faraway places, spiritual retreats and even for some, plastic surgery.

There then comes a time when we have become stitched together. If we are fortunate enough, the stitches have blended. And the new face resembles the old one but filled with light and wisdom. This is how we can unfold into a transformed and peaceful self.

Micheline Montgomery
March 25, 2016

"A plastic flower might look pretty on first glance and will be around forever, but only a real flower which will wilt and drop its leaves soon after blossoming is truly beautiful."

Lewis Richmond, Buddhist teacher

Introduction

Ce livre artistique est né le jour où j'ai vu le visage d'une femme dans une annonce publicitaire de maquillage. L'image a attirée mon attention par son ton artistique et audacieux. Je l'ai découpée et elle m'a fait réfléchir. Durant des jours, je pensais à l'anxiété esthétique que les femmes ont autour de la définition de la beauté. Etions-nous si préoccupées par l'apparence extérieure, d'en vouloir changer le modèle original?

J'ai ensuite pris mon carnet de croquis: dessinant, peignant des visages, les découpant en morceaux, les collant, déchirant les annonces, les photocopiant en prenant des fragments. J'ai utilisée les pièces afin de créer un nouveau visage, lui donnant une personnalité différente. J'ai jouée avec toutes ces idées, utilisant du papier fait main.

Dés que le livre a commencé à se développer, je l'ai intitulé "Beauté en Courtepointe." A travers le cours de nos vies nous tentons de s'améliorer, autant à l'intérieur qu'à l'extérieur, par différents moyens. Le maquillage, les spas, les massages, le yoga, les voyages aux coins isolés du monde, les retraites spirituelles et même pour certaines, la chirurgie plastique.

Vient un temps lorsque nous devenons un agglomérat de morceaux assemblés et si nous sommes chanceuses, ceux-ci s'entremêlent. Et le nouveau visage, ressemble à l'ancien mais est rempli de lumière et de sagesse. C'est ainsi que nous pouvons devenir cette nouvelle personne transformée et sereine.

Micheline Montgomery
March 25, 2016

"Au premier abord une fleur en plastique nous semble belle et durable, mais seulement une vraie fleur qui flétrit et perd ses feuilles en s'épanouissant est vraiment belle."

Lewis Richmond, Professeur bouddhiste

A Life of Passion

Passion for our endeavors comes from the fire inside our soul. It is expressed through our actions and shines through by being ourselves.

Une Vie Passionnée

La discipline et nos efforts proviennent du feu de notre âme, qui s'exprime par nos actions et rayonne lorsque nous agissons comme nous-même.

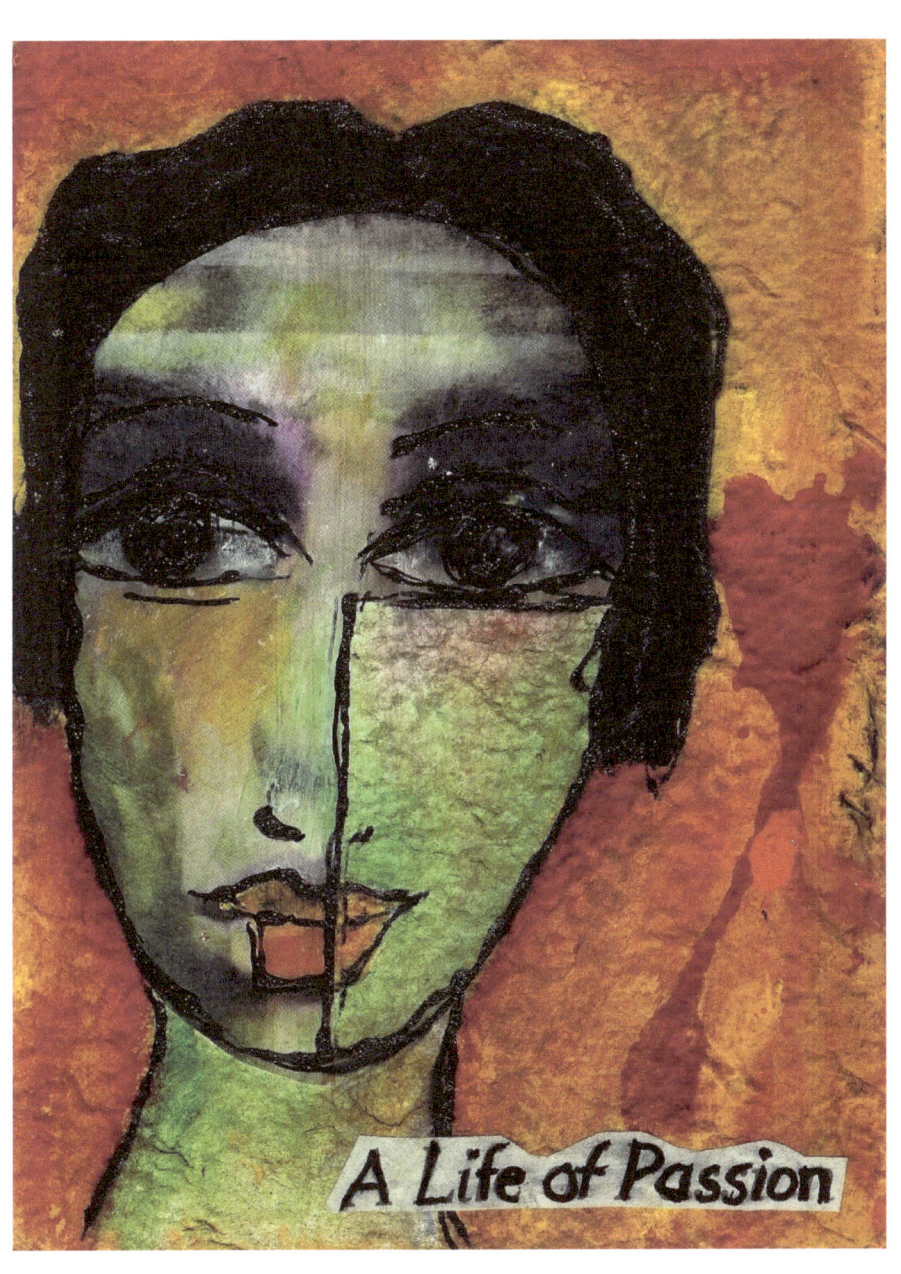

Sharing

Sharing with others, especially sharing ourselves, brings joy to the giver and the recipient. It helps create a sense of community and understanding of the different lives unfolding around us.

Le Partage

Lorsque nous partageons avec les autres, spécialement quand nous partageons de soi-même, cela apporte de la joie, autant à celle qui partage et à ceux qui la reçoivent. Cela aide à créer un sentiment de communauté et de compassion envers les différentes vies qui défilent autour de nous.

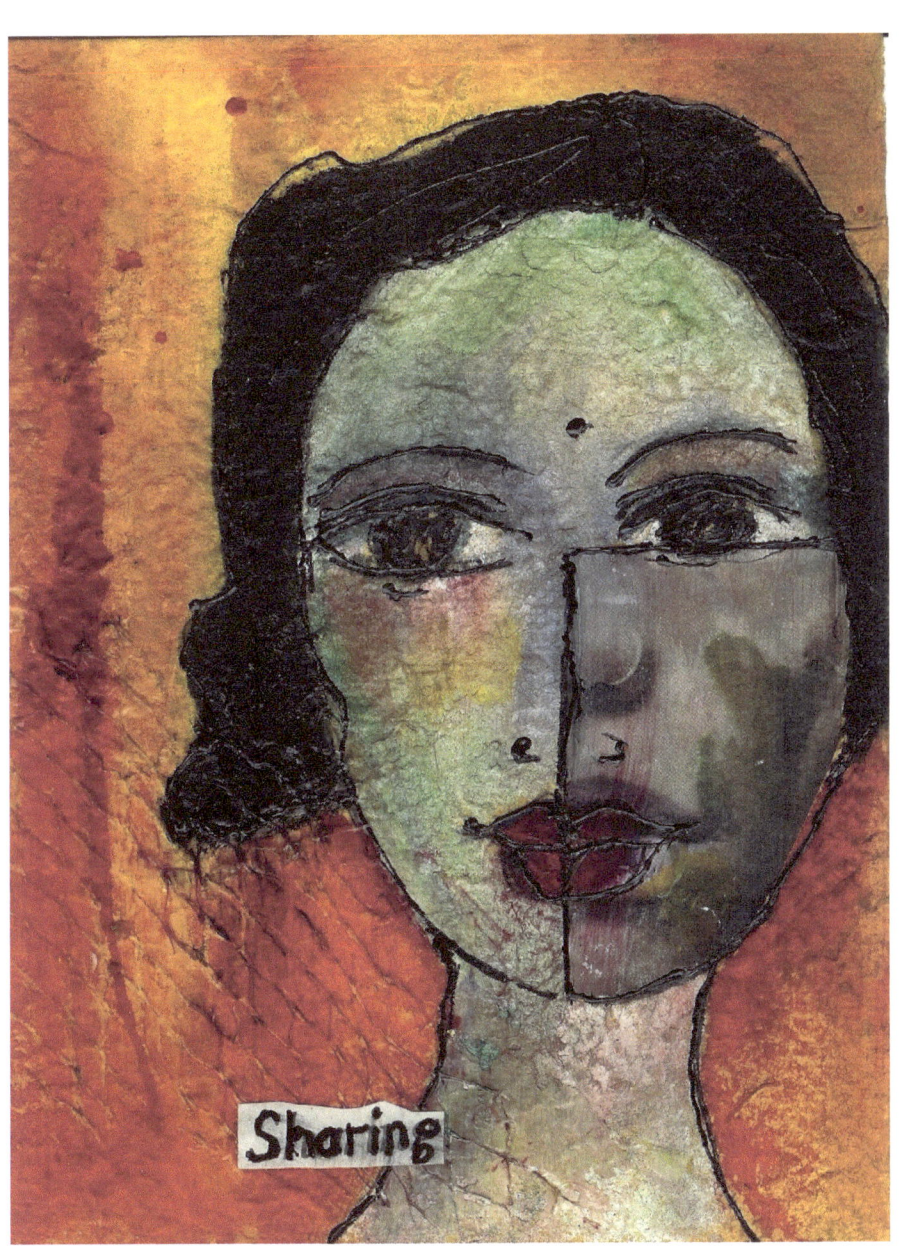

Fearless

When we trust the universe to send us its best, a strange thing happens, we become fearless and better able to face what may come.

Sans Peur

Par d'étranges circonstances, lorsque nous mettons notre confiance à l'univers de nous envoyer tout son meilleur, nous devenons cet être sans peur, capable d'affronter tout obstacle qui pourrait se présenter.

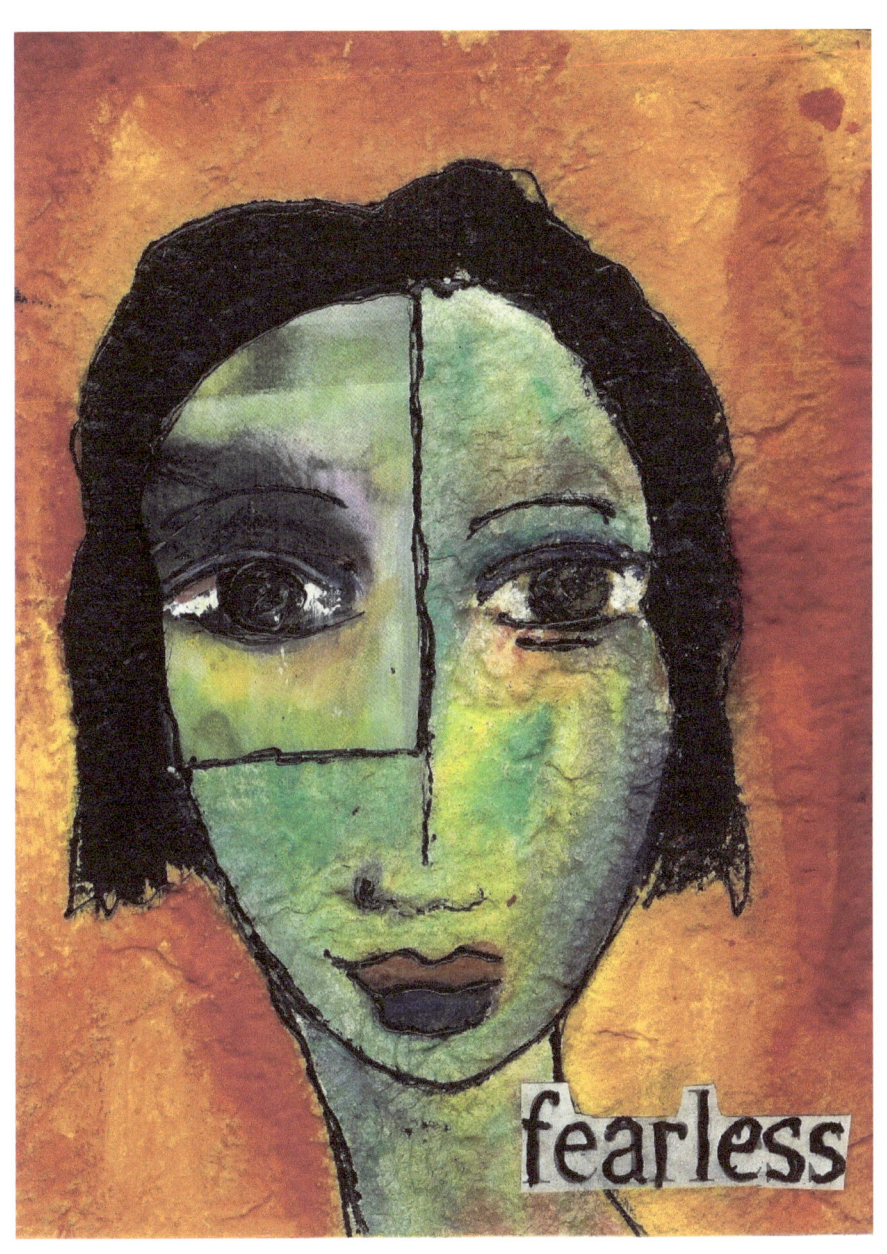

Cultural Pursuit

Be it travel, music, art, photography, acting, attending concerts, gallery events or other diverse community happenings, the pursuit of culture enriches our lives and deepens our understanding of humanity.

Poursuite Culturelle

Que ce soit le voyage, la musique, l'art, la photographie, le jeu de rôles, les concerts, les expositions ou tout événement communautaire, la poursuite de la culture enrichit nos vies et approfondit notre compréhension de l'humanité.

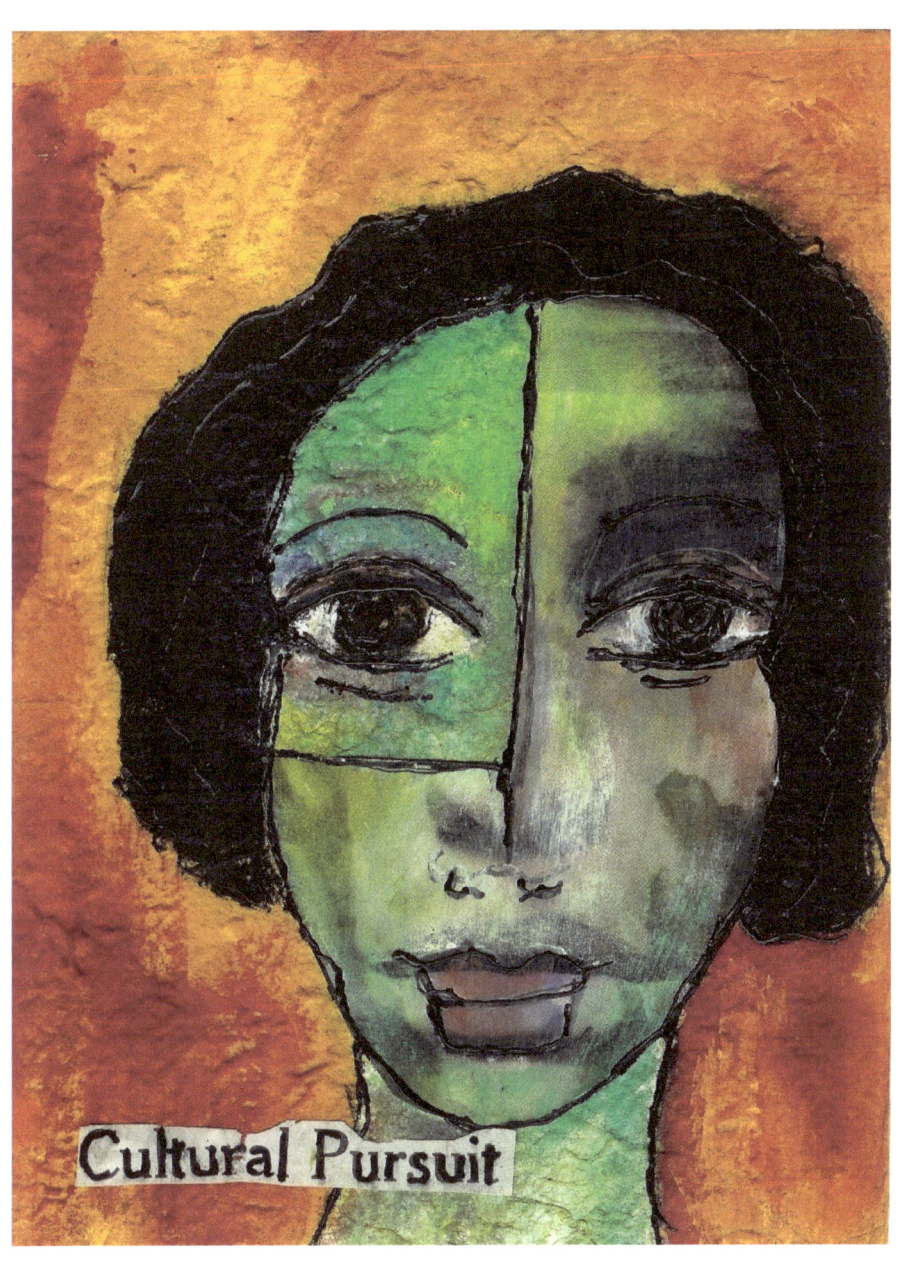

Laugh Out Loud

Laughter and humour are some of the healing tools we have to soothe our souls. They relax us and help to lessen frustrations while providing moments of delight.

Rire à Grande Voix

Le rire et l'humour sont des outils de guérison qui apaisent nos âmes. Ils nous calment et nous aident à minimiser nos frustrations, tout en nous offrant des moments de plaisir.

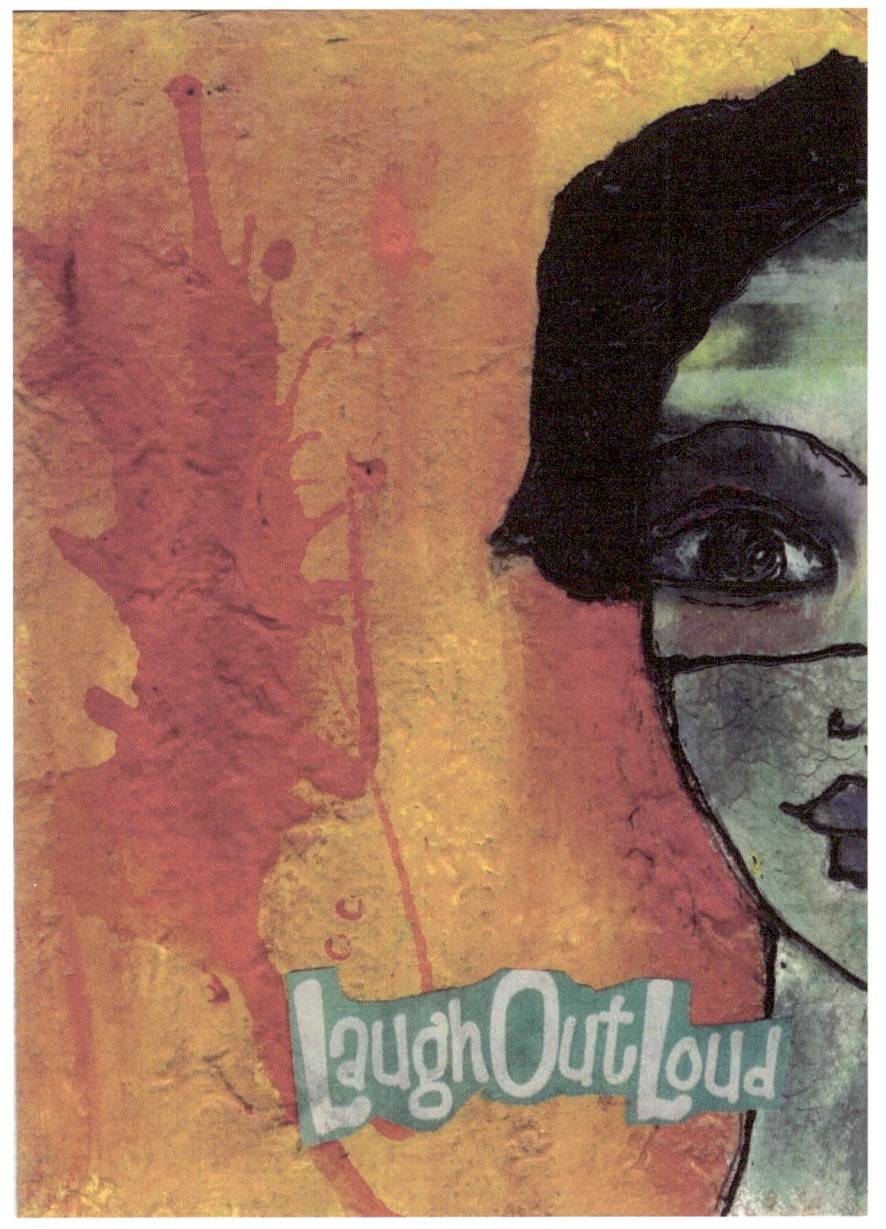

Joy Comes Out of the Blue

When we are open to life, beautiful and unexpected things happen. Like manna from heaven. Enjoy!

La Joie Vient par Hazard

De belles surprises nous attendent lorsque nous nous ouvrons à la vie, comme une bénédiction du ciel. Prenez-y plaisir.

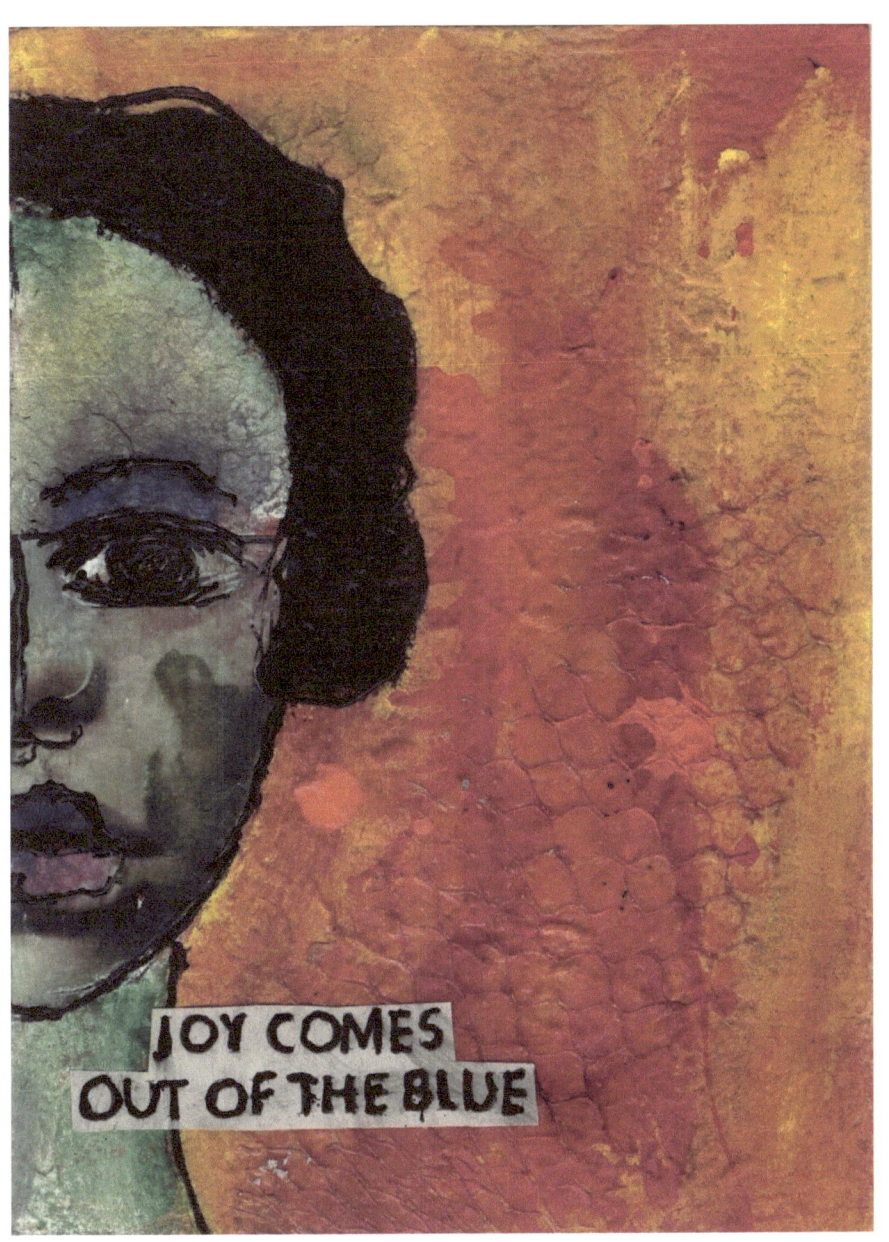

Natural Beauty

Beauty is an internal presence which radiates through to the outside.

Beauté Naturelle

La beauté est la présence extérieure qui rayonne de l'intérieur

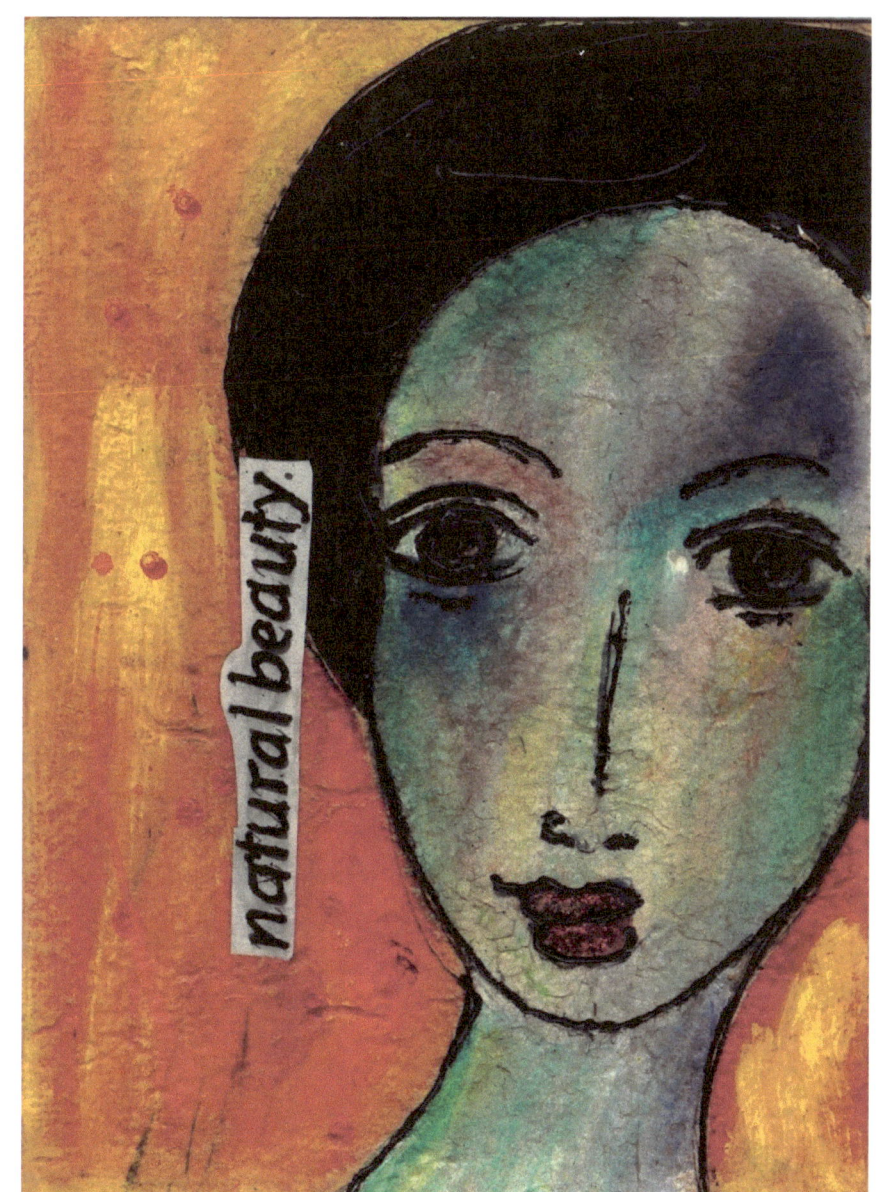

The Triumph of Good. Help People

We do not live in isolation. It is important to give of ourselves to others in any way we can and in as simple a way as we know. It will bring immense joy.

Le Triomphe du Bien. Aider les Autres

Nous ne vivons pas en isolement. Il est important d'être généreux envers les autres, de les aider quand on peut, par tout moyen possible et aussi simplement que nous savons le faire. Peu importe, cela apportera un bonheur immense.

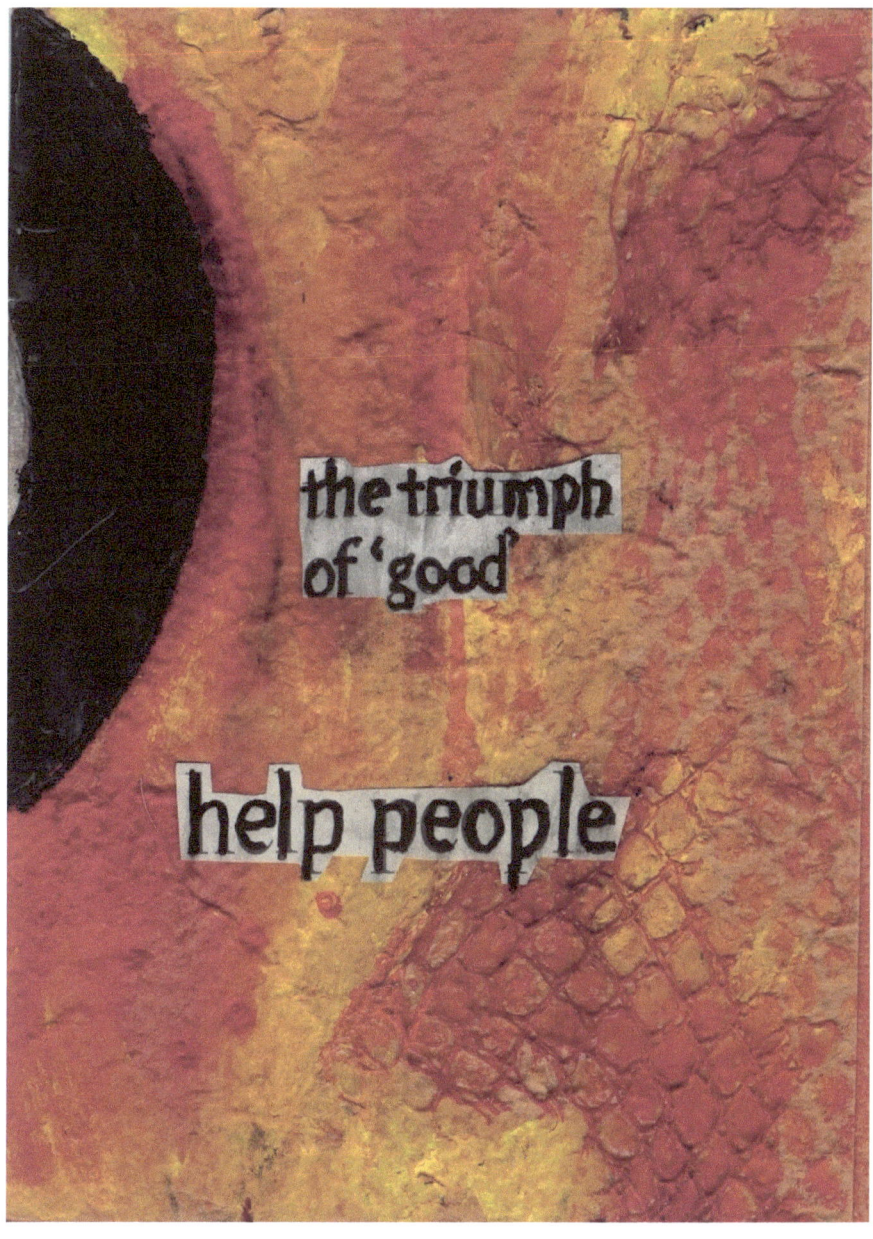

Balances

Equanimity between all things brings serenity.

Equilibres

On retrouve la sérénité lorsqu'il y a équanimité entre toute chose.

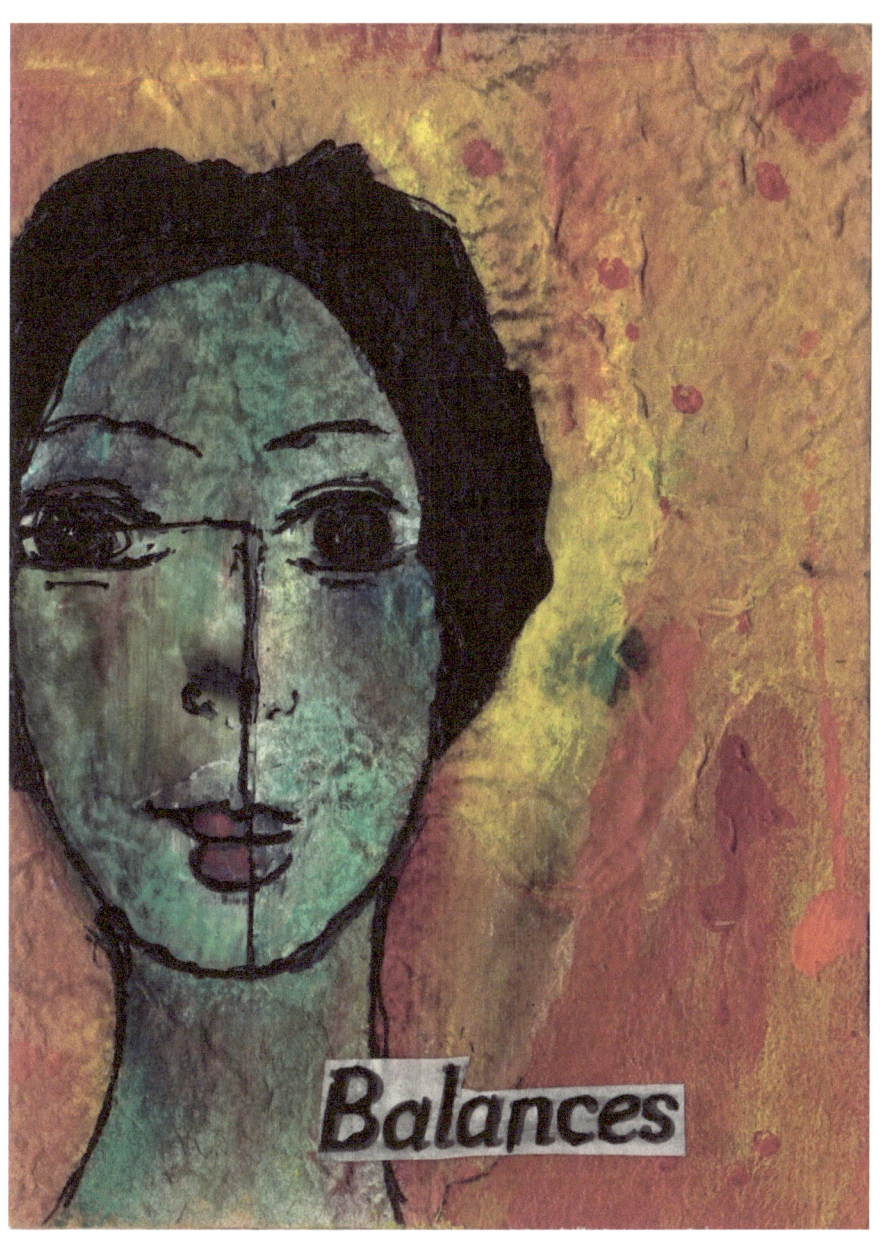

Journey

Life is a journey. In trusting the process, life becomes like a river flowing gently towards the ocean. Let life happen.

Cheminement

La vie est un parcours. Lorsque nous faisons confiance au processus, la vie devient comme une rivière qui coule doucement vers l'océan. Laissez la vie se dérouler.

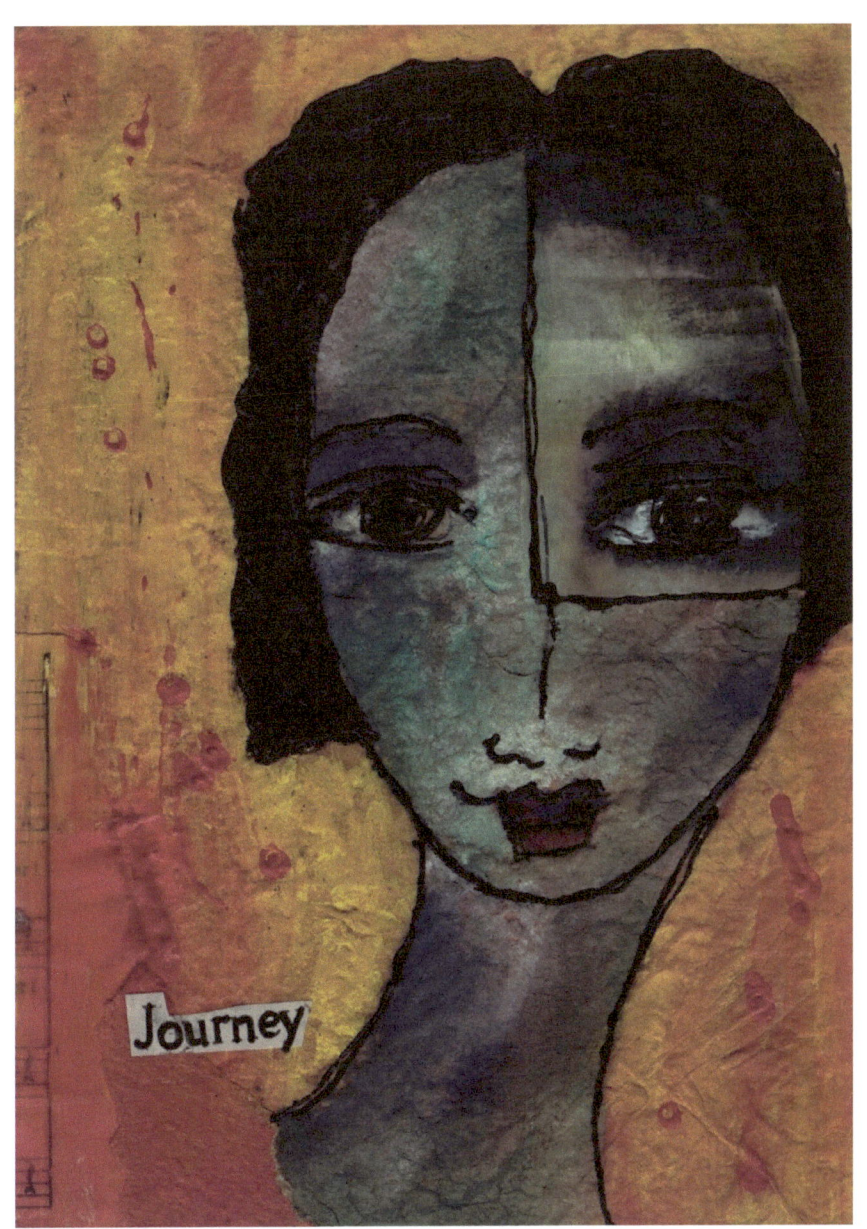

Peaceful Mystic. Visionary

A mystic is peaceful because of living unassumingly without having to prove anything to anyone. A mystic just IS.

Contemplatif. Visionnaire

Un contemplatif est en paix puisqu'il vit modestement sans avoir à prouver quoique ce soit, ni à quiconque. Un contemplatif tout simplement, est.

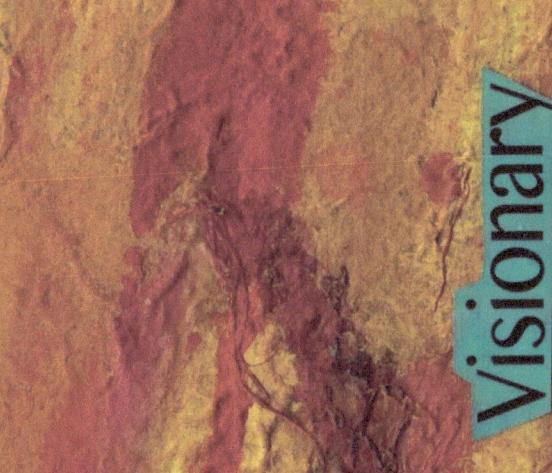

Be Yourself

Being ourselves should be our motto. Numerous temptations come our way to make us believe that external appearances matter more than the internal Self. Be wise and ignore them.

Etre Soi-Même

Etre soi-même devrait être notre devise. De nombreuses tentations viennent sur notre chemin afin de nous convaincre que l'apparence extérieure est plus importante que le Soi intérieur. Soyez sage et ignorez-les.

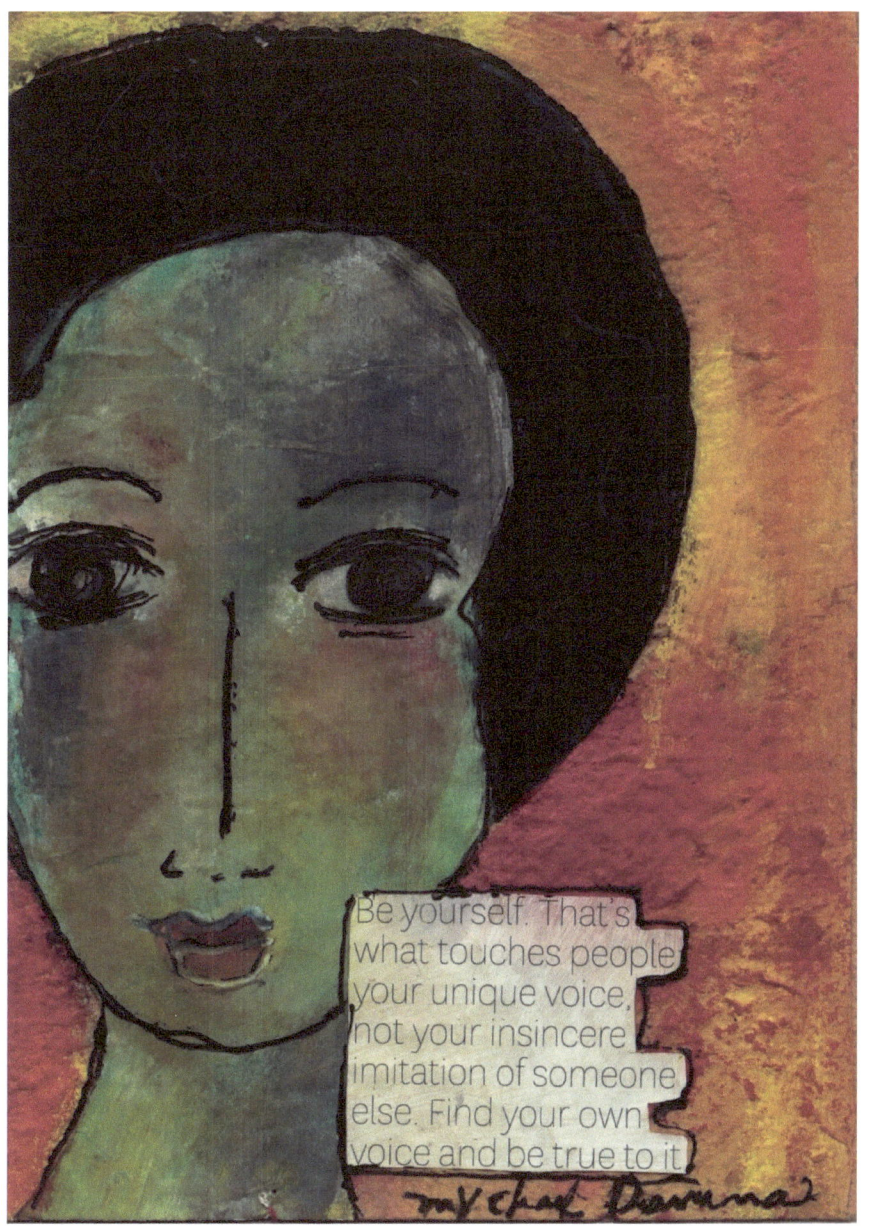

Inspire

We inspire others by the way we live, passionately, simply, generously and with integrity. Sharing a smile with others is a bonus.

Inspirer

Nous inspirons les autres par la façon dont nous vivons, passionnément, simplement, avec générosité et intégrité. Partager un sourire est un cadeau.

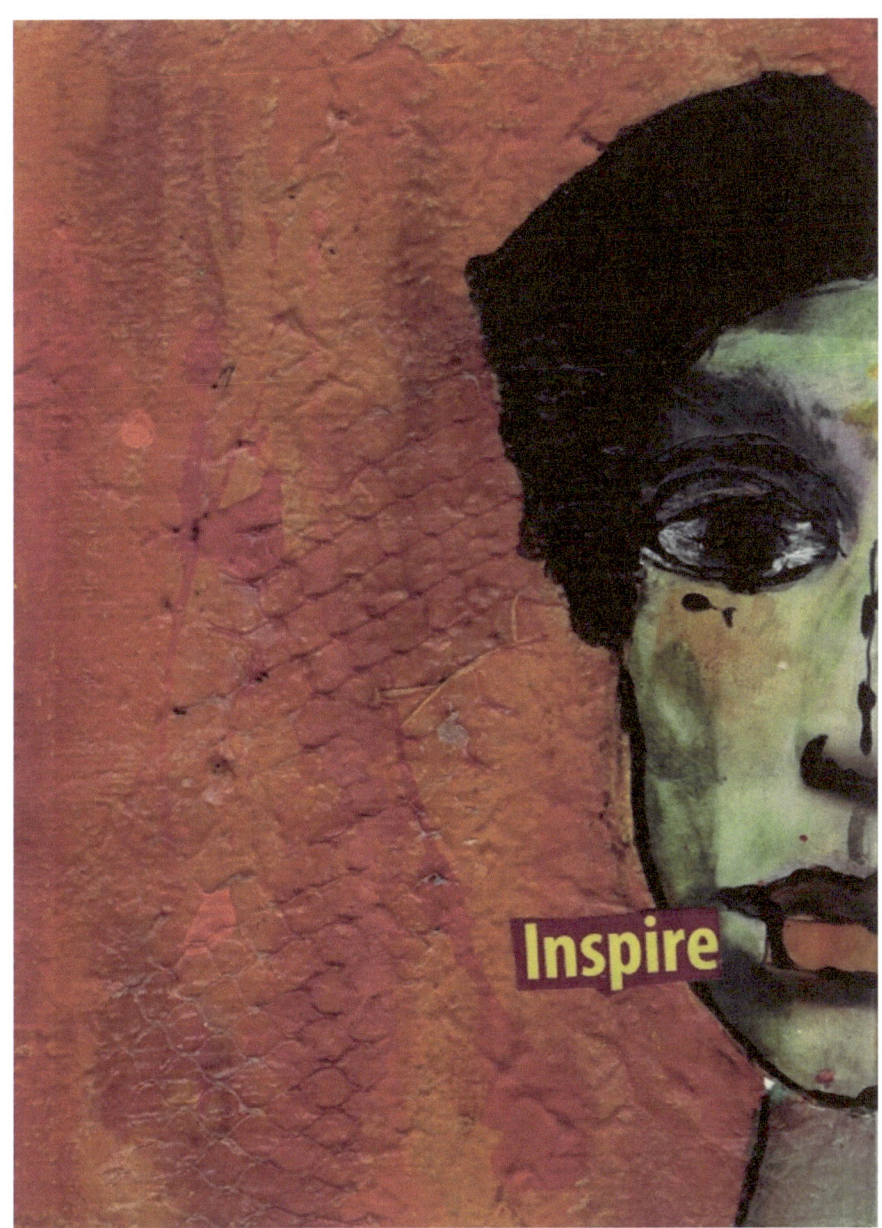

Creativity

A creative spirit not only comes through art, music and dance but shimmers through anything we enjoy doing be it cooking, teaching or problem solving.

Créativité

Une âme créative ne s'exprime pas seulement par l'art, la musique et la danse mais scintille à ce dont nous prenons plaisir, que ce soit cuisiner, enseigner ou la résolution de problèmes.

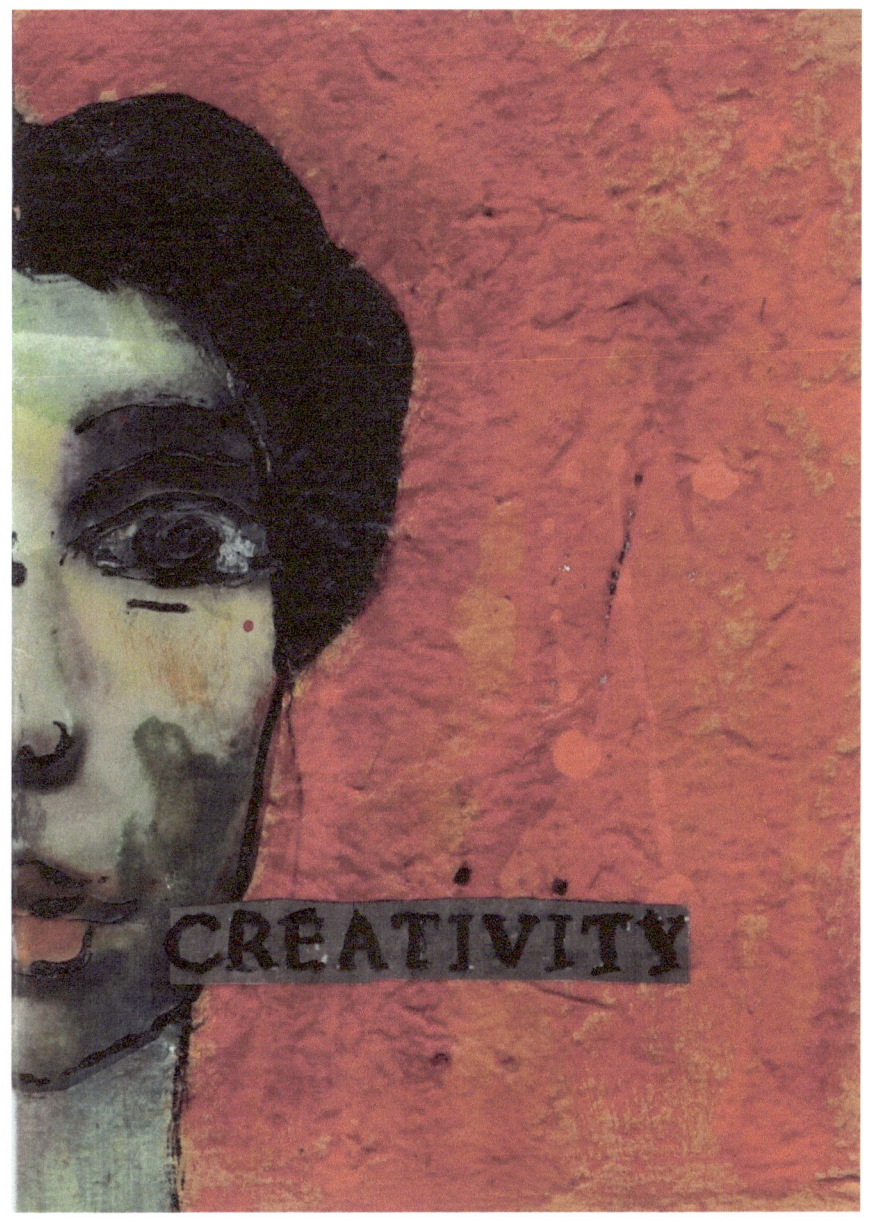

Soul Afire

A soul afire is a result of living life with integrity and passion. It has an amazing side effect of awakening joy in others.

Ame Enflammée

Une âme enflammée est le résultat de vivre sa vie avec intégrité et passion. Ceci a un effet secondaire miraculeux d'éveiller la joie chez les autres.

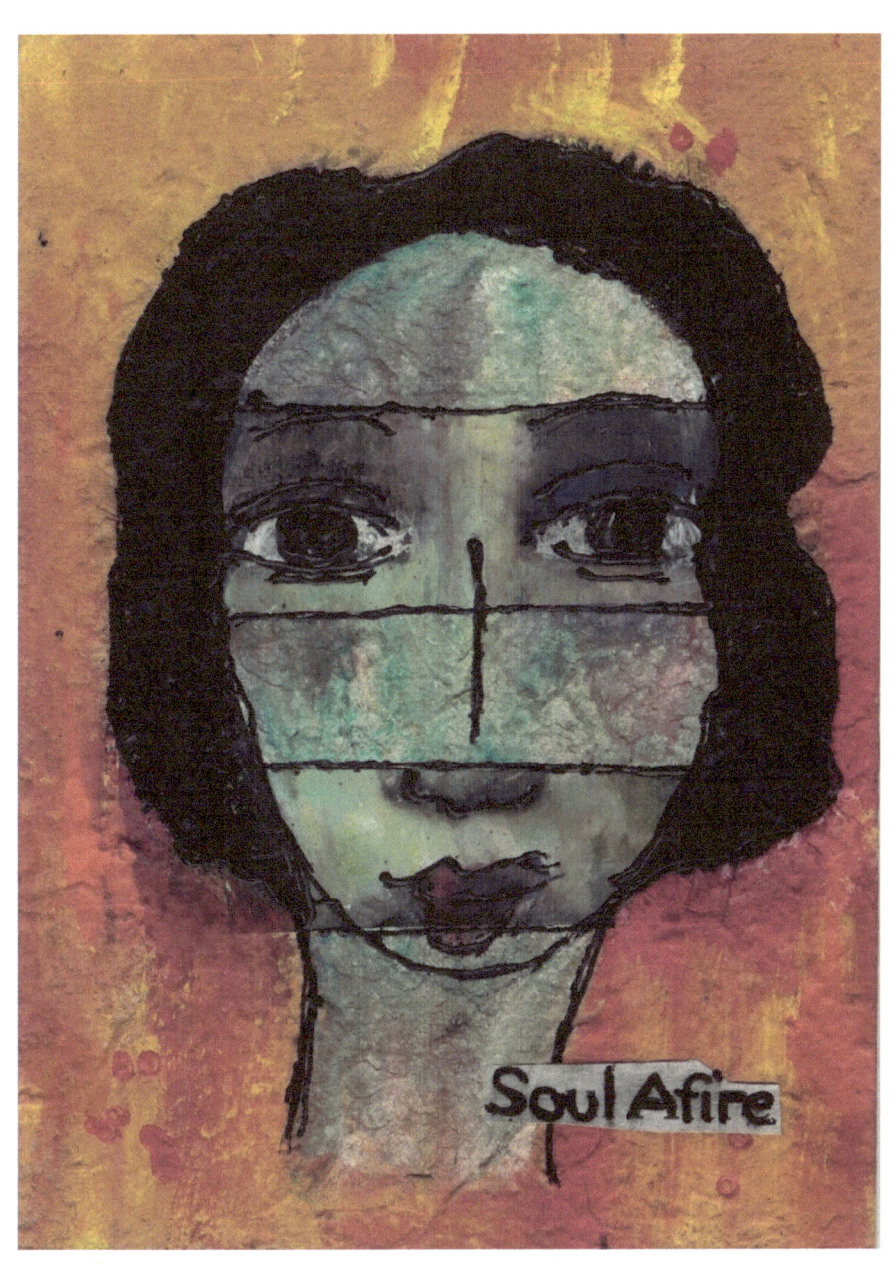

Carry On

Indeed! By being fearless with a deep sense of self and others, carrying on almost becomes a breeze. Live life as if you are Michelangelo carving a block of marble. In the end you will have created a work of art. And it will be beautiful!

Persévérer

En effet, en étant courageux et avec un profond sentiment de soi et des autres, persévérer devient presque seconde main. Vivez votre vie comme si vous étiez Michel-Ange, sculptant un morceau de marbre. Avec le temps, vous créerez ainsi une oeuvre d'art qui sera de toute beauté!

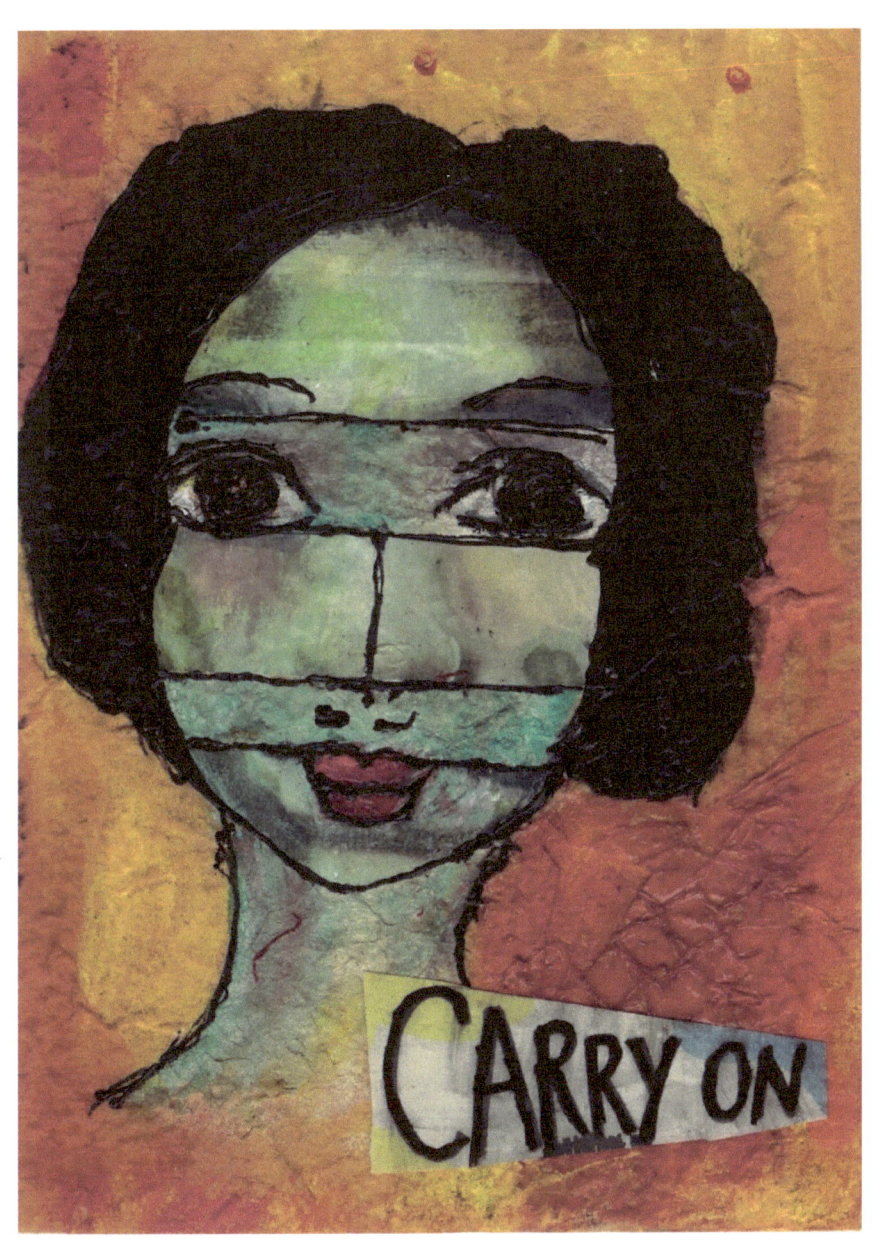

Micheline on Micheline

I have always created. I cannot separate art from life. I paint everywhere and on almost every-thing. I think of art when I wake up and dream of art when asleep. Buddhas, Angels, Nurses, Moms and Children are recurrent themes.

How I embrace life is how I express it through art. What interests me is how we transform the simple ordinary moments, as well as the complexities of life's journey into peaceful, beautiful and meaningful works of art. This endless spiritual quest remains an ever exciting and magical path.

As an artist, I make efforts to choose methods and materials that respect the earth. In my collage, I endeavor to use materials that are found, recycled and re-used, rather than bought. As well, I use water-based paints, acid free glue, cotton rag and stone paper. I am constantly seeking new ways to 'green' my art.

My life as an artist has been enriched by my long experience as a psychiatric nurse and my interest in human behaviour. I have a love of world travel and

reading, especially biographies, art and spiritual books. I have been blessed with 3 children and 6 grandchildren who bring me immeasurable joy.

Micheline par Micheline

J'ai toujours créé. Il m'est impossible de séparer l'art et la vie. Je peins partout et sur presque tout. Je pense à l'art à mon réveil et dans mes rêves. Bouddha, les anges, les infirmières, les mères et enfants sont les thèmes les plus abordés.

Mon art s'exprime par la façon dont j'embrasse la vie. J'aspire arriver à une création artistique sereine et inspirante. Ce qui m'intéresse est la transformation de simples moments ordinaires, ainsi que les difficultés de la vie, en une oeuvre d'art sereine et significative. Cette poursuite spirituelle infinie demeure toujours un cheminement magique et passionnant.

En tant qu'artiste, je m'efforce de choisir des méthodes et des matériaux qui respectent la nature. Pour mes collages, je préfère utiliser des matériaux trouvés, recyclés et ré-utilisés plutôt qu'achetés. De plus, j'utilise de la peinture à base d'eau, de la colle sans acide, des chiffons de coton et du papier minéral. Je cherche constamment de nouvelles méthodes pour 'verdir' mon art.

Ma vie d'artiste a été enrichie par mes années d'expérience comme infirmière psychiatrique et par mon intérêt sur le comportement humain. J'ai un amour pour les voyages à travers le monde, la lecture, spécialement les biographies, l'art et les livres spirituels. J'ai été choyée par la vie d'avoir 3 enfants et 6 grand-enfants qui m'apportent une joie incommensurable.

Kaja on Kaja

My mother and I have been collaborating since I was a child. She has always validated my ideas and helped them come to fruition. So it is with pleasure that I return the favour through designing and editing this book.

I am an artist in my mother's footsteps. My medium is sculpture. When an image surfaces in my mind, I let it guide my hands. As an art piece unfolds before me, it is one of the few times that I am truly living in the moment, completely focused on my task.

I am a full time teacher of kindergarten children with behavioural challenges. I enjoy helping these young souls become successful and start them on the journey of being the best that they can be.

I find peace in being in my backyard and creating a beautiful natural space filled with art. I am also a Flamenco dancer, have a passion for music and mother of 2 amazing boys.

Kaja par Kaja

Ma mère et moi avons collaborées ensemble depuis mon enfance. Elle a toujours valorisé mes idées tout en m'aidant à les concrétiser. Alors c'est avec plaisir que je rends la faveur en me chargeant de la conception et l'édition de ce livre.

Je suis une artiste, ayant suivi les pas de ma Mère. Mon médium est la sculpture. Lorsqu'une image m'apparaît, je la laisse guider mes mains. À mesure qu'une forme se dévoile devant mes yeux, c'est un de ces moment précieux où je vis véritablement dans le présent, complètement concentrée sur ma tâche.

Je suis professeure spécialisée avec les enfants à problèmes de comportement. J'apprécie aider ces jeunes esprits à réussir et à commencer leur parcours afin de devenir le meilleur d'eux-mêmes.

Je trouve la paix dans mon jardin car j'y ai crée un bel espace naturel rempli d'art. Je suis aussi une danseuse de flamenco, j'ai une passion pour la musique et je suis mère de 2 garçons incroyables.

Both Micheline's and Kaja's art can be viewed on their website.

Vous pouvez voir les pièces d'art de Micheline ainsi que de Kaja sur leur site web.

www.pearangelartstudio.com

Thank you to Stewart and Jojo for taking the time to read and comment. We appreciate your help.

Merci à Stewart et Jojo pour prendre le temps de lire et commenter. Nous apprécions votre aide.

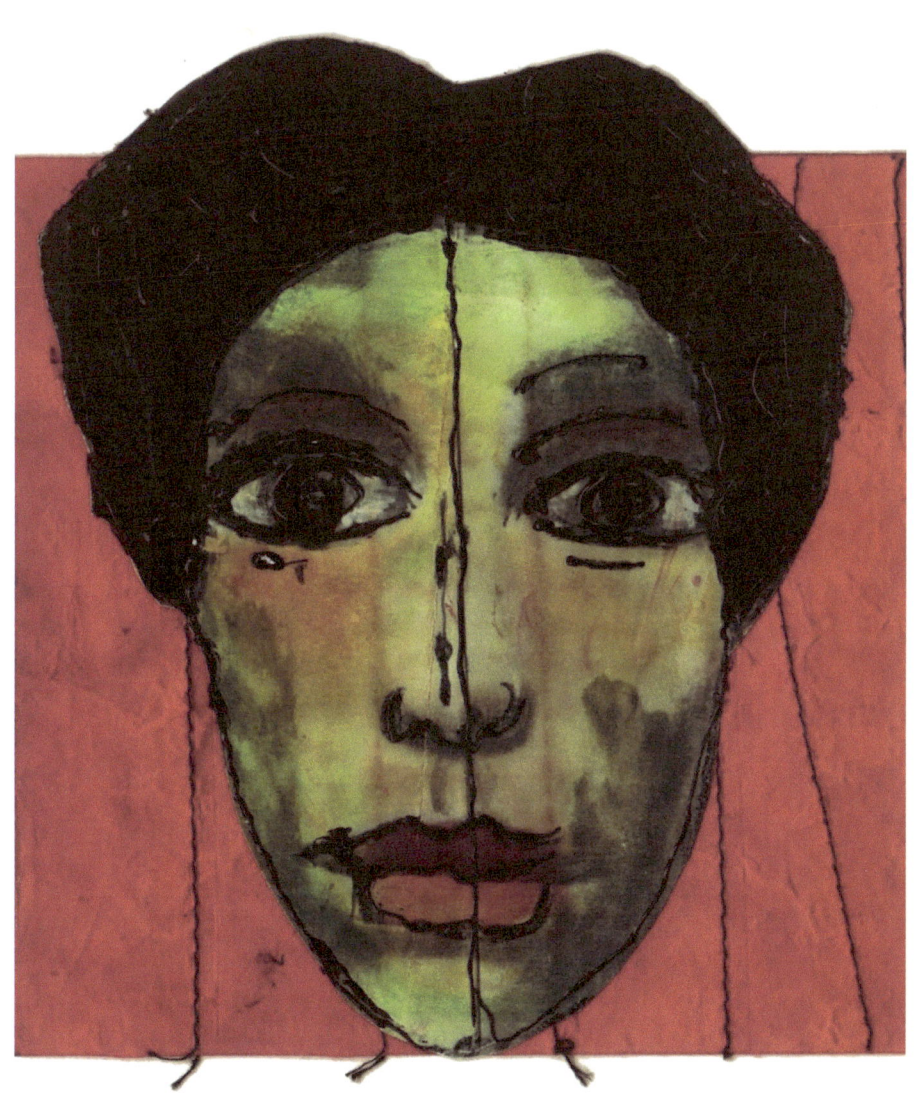